快樂塗鴉畫

圖・文◎林怡騰

4

生活萬物

目ㄇㄨˋ 錄ㄌㄨˋ

85種以上可愛造型教你畫

美味食物　美味食物

交通工具

 跟我一起畫

糖 (ㄊㄤˊ) 果 (ㄍㄨㄛˇ)

甜甜蜜蜜的糖果是小朋友所喜歡吃的零食。雖然常常吃容易造成牙齒蛀牙，但是糖果仍是大家的最愛。

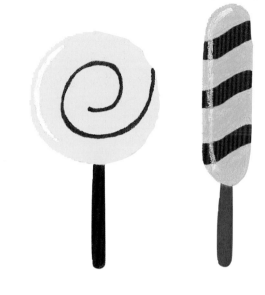

① 扁扁橢圓兩頭圓　　② 一根棍子直又長　　③ 斜斜弧線糖果衣

 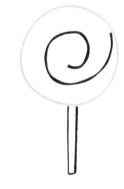

① 畫出一個大圓圈　　② 一根棍子直又長　　③ 轉轉漩渦在中央

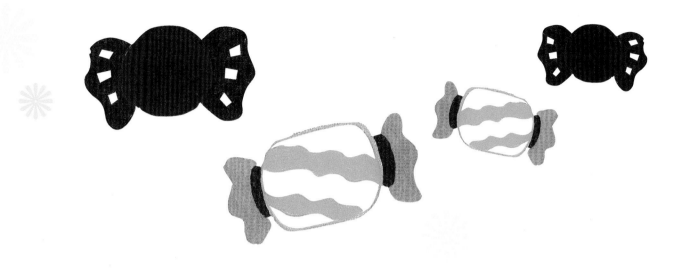

① 畫出一個大圓圈

② 蝴蝶翅膀搧二邊

③ 方塊四角圓又圓

④ 兩旁各有長束條

⑤ 二邊連起小波浪

⑥ 斜斜直線穿上衣

跟我一起畫

玉ㄩˋ 米ㄇㄧˇ

玉米又稱玉蜀黍。一粒粒
金黃色的玉米，不管怎麼
料理都好吃。

① 大小葉子重疊放

② 葉中冒出三角圓

③ 畫滿交叉網狀線

④ 兩片葉子在背後

⑤ 短短綠梗坐下方

⑥ 頂端鬚鬚一根根

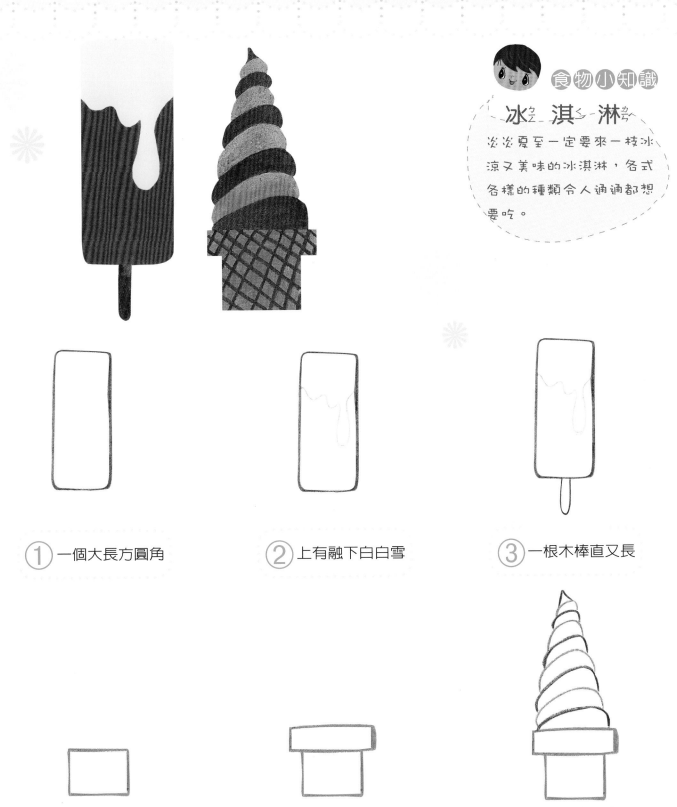

冰ㄅㄧㄥ 淇ㄑㄧˊ 淋ㄌㄧㄣˊ

炎炎夏至一定要來一枝冰
涼又美味的冰淇淋，各式
各樣的種類令人通通都想
要吃。

① 一個大長方圓角

② 上有融下白白雪

③ 一根木棒直又長

④ 畫出一個小正方

⑤ 頂著長方扁扁的

⑥ 層層往上疊弧形

跟我一起畫

青菜（ㄑㄧㄥ ㄘㄞˋ）、洋蔥（ㄧㄤˊ ㄘㄨㄥ）

青菜是一種用來做菜的
植物，也是佐飯吃的食物。
洋蔥可以促進消化和防治感冒，
所以小朋友要經常吃！

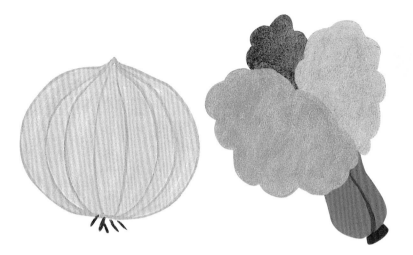

① 三片雲朵交錯畫　② 雲下連著大袋子　③ 上下兩端連弧線　④ 短短綠梗坐下方

① 大大圓形凸尖角　② 畫上鬚鬚一根根　③ 上下兩端連弧線

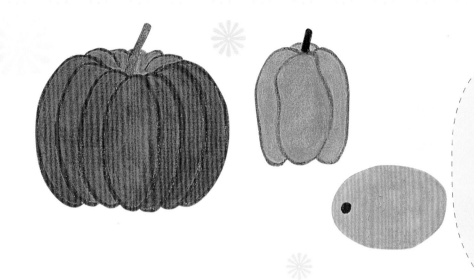

食物小知識

芒ㄇㄤ 果ㄍㄨㄛˇ、青ㄑㄧㄥ 椒ㄐㄧㄠ 南ㄋㄢˊ 瓜ㄍㄨㄚ

芒果果實像鵝蛋的形狀味道甜甜的，而有一股特別香又甜的味道。青椒可以生或熟吃，不過生吃更能吸收到豐富的營養價值。南瓜在萬聖節的時候是必要的，少了南瓜就少掉了氣氛了。

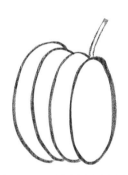
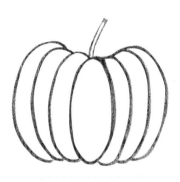
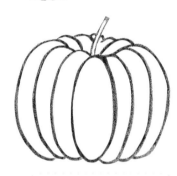

① 直立橢圓伸天線　　② 左旁兩個半圓疊　　③ 三個半圓在右旁　　④ 半弧三個左右連

① 前端一個小圓圈　　② 外頭一個大橢圓　　① 直立橢圓伸天線　　② 身旁半弧做個伴

跟我一起畫

蘿蔔系列

紅蘿蔔是兔子最喜歡吃的，所以常吃有增加免疫預防感冒。白蘿蔔是俗稱菜頭，除了好吃也是吉祥的象徵。蕪菁消除脹氣，保護眼睛蔓菁是蕪菁的別名，又稱做大頭菜。

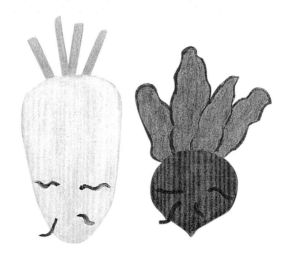

① 倒立三角角圓圓

② 幾條直線往上長

③ 畫上鬍線一根根

① 大大橢圓凸尖角

② 畫上鬍線一根根

③ 四片雲朵交錯畫

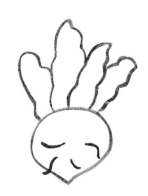

① 倒立三角角圓圓

② 直線兩條往上長

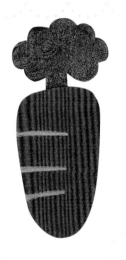

食物小知識

牛ㄋ一ㄡˊ　奶ㄋㄞˇ

營養多多的牛奶，經常喝
能讓身體頭腦壯壯的，而
且熱熱的或者冰冰的兩者
都好喝。

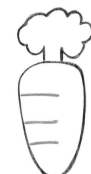

③ 兩端連成一朵雲

④ 條紋直線蘿蔔上

① 一個三角形帳篷

② 長方形連成房子

③ 屋頂上加長條形

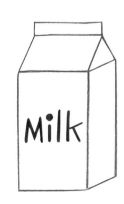

④ 加上可愛英文字

美味食物

跟我一起畫

麵ㄇㄧㄢˋ 包ㄅㄠ

香噴噴的麵包出爐了！各種樣式應有盡有是現今必要的西式饅頭。有法國麵包、甜甜圈和金牛角，更少不了可口的西式餅乾。

a.

b.

c.

a.

① 隨意圓形畫一個

② 虛線散開像太陽

b.

① 畫一個小小半圓

② 坡上融化成白雪

c.

① 畫一個小小圓形

② 一個十字在圓中

a.法國麵包　　　b.法國麵包　　　c.金牛角

a.

① 畫一個大大弧線　　② 兩端點連一直線　　③ 三個尖尖麵包上

b.

① 畫出一個小圓圈　　② 大圓包著小圓球　　③ 大小圓中畫點點

c.

① 月亮高高掛上面　　② 頂端兩弧平行放　　③ 底端也有兩弧行

跟我一起畫

布ㄅㄨ 丁ㄉㄥ

雞蛋布丁中雞蛋加牛奶的溫潤和濃郁口感，都是最受歡迎的口味，在品嘗它時總會喚起每個人心中甜蜜的回憶。

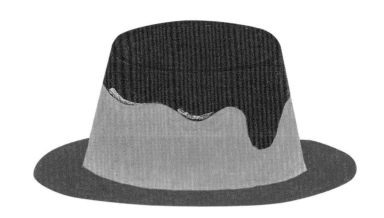

① 一個橢圓扁圓圓

② 扁圓融化成白雪

③ 左邊直線條斜斜

④ 右邊直線條斜斜

⑤ 兩底點連成小弧

⑥ 一壺彎彎盤子形

 食物小知識

漢ㄏㄢˋ 堡ㄅㄠˇ

漢堡是現代人的速食享受，而它的熱量很高，卻還是有它的營養成份，和薯條、可樂、炸雞同被號稱外來食物的垃圾食物。

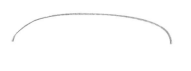

① 畫一個大大弧線

② 兩端點連一直線

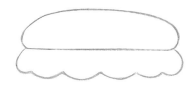

③ 下連著波浪蔬菜

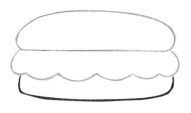

④ 美味肉肉壓下頭

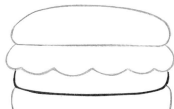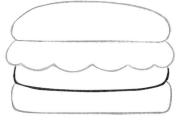

⑤ 壓著扁扁長麵包

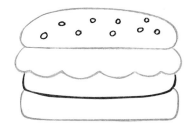

⑥ 幾顆芝麻撒上頭

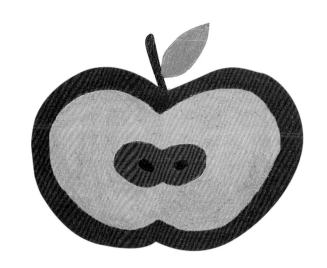

跟我一起畫

蘋果（ㄆㄧㄣˊ ㄍㄨㄛˇ）

蘋果成份屬性熱的水果含豐富維他命、蘋果酸、澱粉、磷、鈣、鉀等礦物質。具整腸理胃及對下痢與便秘均有療效，同時有增胖的作用喔！

① 兩個橢圓連成堆

② 種子兩粒站兩旁

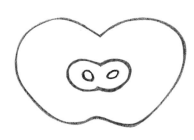

③ 半圓兩個連成堆

④ 大半圓包小半圓

⑤ 頭上有個小樹根

⑥ 加上一片綠葉子

食物小知識

飯ㄈㄢˋ 糰ㄊㄨㄢˊ

方形和三角形的飯糰多見於日式飯糰。由於為了避免米飯黏手，日式三角飯糰常在外面包上海苔（紫菜）以方便食用。

① 大長方形圓形角

② 底下包著海苔片

③ 撒上幾粒小芝麻

① 大三角形三圓角

② 蓋著一張海苔片

③ 撒上幾粒小芝麻

跟我一起畫

哈ㄏㄚ 蜜ㄇㄧ 瓜ㄍㄨㄚ
啤ㄆㄧ 酒ㄐㄧㄨ

哈蜜瓜有橢圓或圓形,有網或無網都是哈蜜瓜的造型,而且還帶一股濃郁的香氣。啤酒是世界上最古老的發酵飲料,是以麥芽做主要原料。

① 大圓上伸二直線　② 頂著小長形圓角　③ 從旁跑出捲捲條　④ 橫直虛線錯縱放

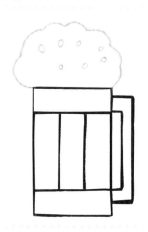

① 三個長方排一起　② 兩個長方上下疊　③ 外加一個大手把　④ 上接雲朵點點泡

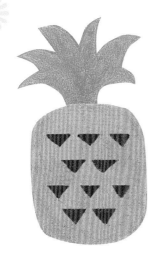

① 一個長方圓形角

 食物小知識

鳳梨
披薩

鳳梨在閩南語發音近似「旺來」，有招來興旺的意思。在民俗節慶之祭典中是最受歡迎的果品。恩～剛烤好的披薩來一份吧!不同的口味一個人喜歡。

② 倒立三角排排站

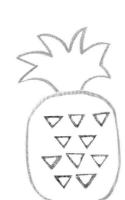

③ 長出葉子尖尖刺

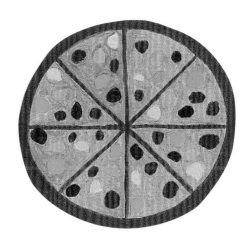

① 一大圓包一小圓

② 畫出三條交叉線

③ 加上各種好美味

跟我一起畫

巧ㄑㄧㄠˇ 克ㄎㄜˋ 力ㄌㄧˋ

巧克力的原料是可可豆，被稱為「眾神的飲料」，也被視為醫藥使用。以馬雅文化聞名的古阿茲克特王國，甚至把可可豆當成貨幣通用，足見其珍貴。

① 呼出一團小白煙

② 下方有個長形袋

③ 斜斜直線在袋中

④ 外加長方做底端

⑤ 上方也有長形袋

⑥ 塊塊方形在裡頭

 食物小知識

橘⁴子˙、柿⁴子˙

柿子和橘子雖然顏色略同，但是上頭的蒂不同，而且出產季節也不相同。

① 星星內有小圓圈

② 用大圓形包起來

③ 上有幾個小點點

④ 五角星星圓圓角

⑤ 花中有個小圓圈

⑥ 方圓包起小花朵

跟我一起畫

三明治
爆米花

兩三片的土司加個肉和
菜，在用刀子切對半輕輕
鬆鬆完成囉！嗶嗶啵啵！
一顆一顆的玉米粒爆出香
香的爆米花來囉。

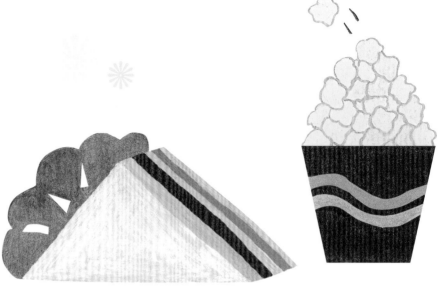

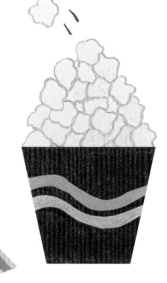

① 一個大大三角形

② 右邊一個斜長條

③ 斜斜直線畫兩道

④ 左有點點波浪菜

① 上寬下窄長方形

② 四條波浪畫中央

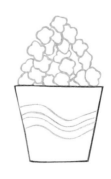

③ 蹦出許多玉米花

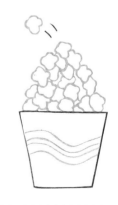

④ 飛出一顆爆米花

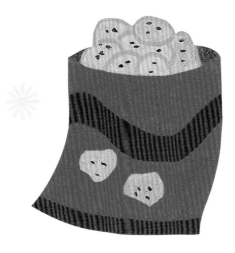

① 一堆小圓擠一塊

② 尖角半圓一缺口

③ 兩端往下加曲線

④ 底端蓋上扁長方

⑤ 兩條波浪加兩圓

⑥ 一不小心撒出來

跟我一起畫

蝦ㄒㄧㄚ 壽ㄕㄡ 司ㄙ

把煮好的蝦子剝掉外衣
後，蓋在沾有芥末的飯糰
上，成了可口的蝦壽司
了。

① 大大水滴上下疊

② 斜斜畫上直線紋

③ 尖端兩片小翅膀

④ 香噴噴飯蓋下方

⑤ 加上幾粒小米飯

⑥ 長條海苔圍起來

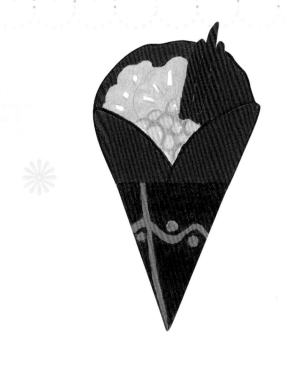

食物小知識

可ㄎㄜˇ麗ㄌㄧˋ餅ㄅㄧㄥˇ

可麗餅在歐洲已經有上百年的歷史，發源地是法國西北部城市布列塔尼，經過代代注入的巧思與傳承，繁衍至今，以多采多姿的樣貌呈現，即使在台灣也成為許多人喜愛的點心之一。

① 一個倒立三角形

② 上下直線波浪紋

③ 左邊畫個半圓形

④ 右邊畫個半圓形

⑤ 圓豆肉片波浪菜

⑥ 兩邊半圓弧線連

 跟我一起畫

手ㄕㄡˇ 捲ㄐㄩㄢˇ 壽ㄕㄡˋ 司ㄙ

一大片的海苔把好吃的料捲起來，就是好吃的手捲壽司。通常包裹著新鮮的蝦卵、魚卵，夾著當令的時蔬，如蘆筍、黃瓜等，是日本料理中不可或缺的重要角色。

① 一個尖角弧線連

② 重疊堆著大小圓

③ 兩片綠葉交錯放

④ 背後三角連起來

⑤ 直立長方做架子

食物小知識

可ㄎㄜˇ 樂ㄌㄜˋ

可樂被稱為「空熱量食物」。它們只提供熱量，不能提供其他的營養素。它的主要成份是糖和咖啡因，再打進一些碳酸化合物產生氣泡，就增加了清涼的感覺。

① 扁扁長方短直線

② 圓弧直線往下畫

③ 兩端連接兩半圓

④ 波浪線紋畫上方

⑤ 平行兩線畫中央

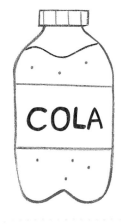
⑥ 可愛英文加圓泡

① 吸管插入長方杯

② 波浪下氣泡點點

跟我一起畫

蛋（ㄉㄢˋ） 糕（ㄍㄠ）

生日蛋糕的由來是在中古時期歐洲人相信，生日是靈魂最容易被惡魔入侵的日子，在生日當天，親人朋友都會齊聚身邊給予祝福，並且送蛋糕以帶來好運驅逐惡魔。

① 扁扁長方上鋸齒

② 大方形內有波浪

③ 幾顆小圓排一排

④ 小方形內有波浪

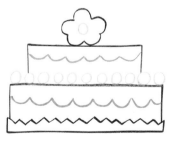

⑤ 頭頂小朵站中間

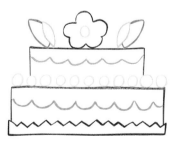

⑥ 四片葉子放兩旁

食物小知識

蛋 ㄉㄢˋ

雞蛋是人體攝取蛋白質最
佳的來源，其營養價值比
肉類更佳，除了富含人體
所需營養素外價格低廉，
可說是高營養低價格之完
美食物。

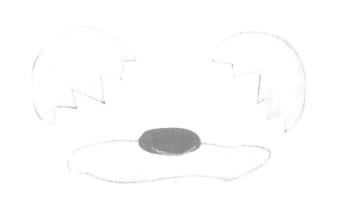

① 畫出兩個半圓弧　　② 尖尖鋸齒兩相連　　③ 加上一個小橢圓　　④ 扁扁雲朵圍外圈

食物小知識

棉 ㄇㄧㄢˊ 花 ㄏㄨㄚ 糖 ㄊㄤˊ

一根竹棒在棉花糖機器內繞阿繞，繞起棉絮般
的糖花，形成一朵美麗即溶的可口糖品。

① 畫上一片大雲朵　　② 半圓弧形一朵朵　　③ 底下長棒直又長

跟我一起畫

西(ㄒㄧ) 瓜(ㄍㄨㄚ)

在夏天多吃西瓜則具有開胃助消化、促進新陳代謝、滋養身體的作用。其性寒涼、糖多、能清熱瀉火，但感冒了就不能多吃喔！

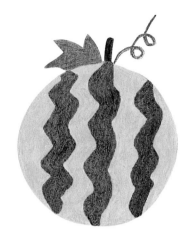

① 畫出一個大圓圈　② 圓內三道長閃電　③ 頭頂長出小天線　④ 捲捲線和三角葉

① 彎彎弧線上下畫　② 兩端點連一直線　③ 撒上幾顆黑子子

 食物小知識

土ㄊㄨˇ 司ㄙ 果ㄍㄨㄛˇ 醬ㄐㄧㄤˋ
早餐的時候將土司麵包塗
上果醬，使一天有滿滿的
活力。

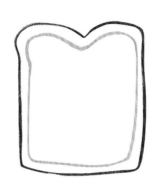
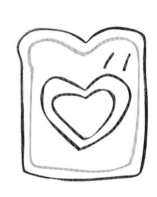

① 兩個半圓連一起　② 長方形袋兩端連　③ 半圓長袋畫外圍　④ 加上紅紅愛心線

① 畫一個大長方形　② 兩條直線上下連　③ 上端長棒直又長　④ 加上可愛英文字

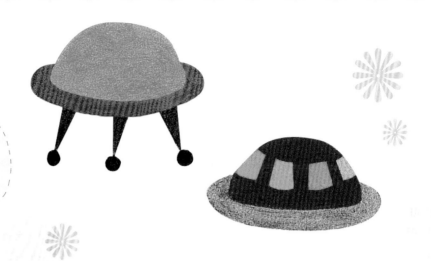

跟我一起畫

飛ㄈㄟ 碟ㄉㄧㄝˊ

飛碟是一種在高空掠過的
金屬發光體,世界各地都
有報導過但是一直沒有真
實的證據,也讓它蒙上了
一層神秘的面紗。

① 一個圓球畫一半

② 弧線連起兩端點

③ 下面加上大橢圓

④ 還有三根角尖尖

⑤ 小小圓球前端連

① 一個圓球畫一半

② 弧線連起兩端點

③ 下面加上大橢圓

① 一個圓球畫一半

② 弧線連起兩端點

③ 下面加上大橢圓

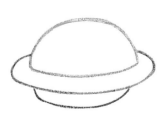

④ 底端加個半圓弧

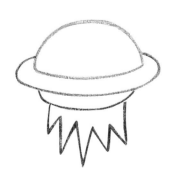

⑤ 噴出刺刺的火焰

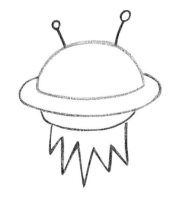

⑥ 頭頂兩根小天線

跟我一起畫

帆ㄈㄢˊ 船ㄔㄨㄢˊ

西元5〇〇年，阿拉伯人
發現，大幅約三角形帆比
長方形帆好用。長形只能
在順風用，三形則在側風
運用。

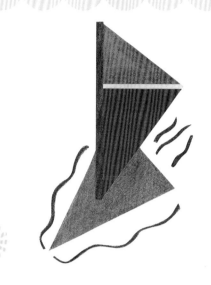

① 一根柱子直直立

② 三角一個連兩端

③ 兩條直線切對半

④ 下有一塊三角板

⑤ 大小浪花一朵朵

交通小知識

挖ㄨㄚ 土ㄊㄨˇ 機ㄐㄧ

1837年奧帝斯發明的蒸
汽挖土機，直到1920年
才用汽油發動，而至今是
各種工程所常用的。

① 一個扁扁長橢圓

② 外圈圍著雲一片

③ 大方形上有天線

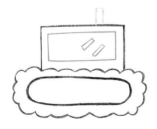

④ 長形窗戶加斜線

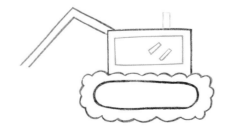

⑤ 伸出彎曲的長手

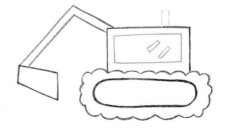

⑥ 連上方形像鍋鏟

跟我一起畫

腳踏車

腳踏車是既環保又健康的
交通工具，自古至今腳踏
車依然是不退流行。

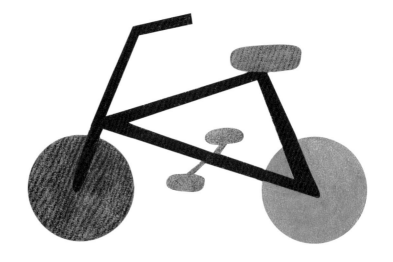

① 畫一個大三角形

② 底尖角畫一個圓

③ 一端細長的拐杖

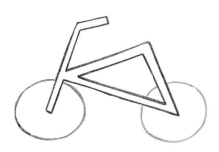

④ 尾端也加上圓形

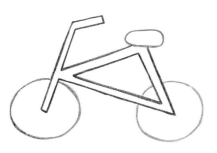

⑤ 另一端橢圓坐墊

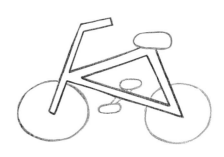

⑥ 一直線上下小圓

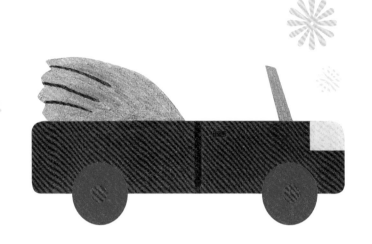

交通小知識

敞ㄔㄤˇ 篷ㄆㄥˊ 車ㄔㄜ

基本上，只要是沒有車頂的車都稱為敞篷車，不過現在除了一些真正的骨董車或仿古車之外，已經很難見得到完全沒有頂棚的敞篷車了。

① 兩個大圓包小圓　　② 長長方形串二圓　　③ 前有車燈上長鏡

④ 兩條中線和手把　　⑤ 往後拋出圓弧線　　⑥ 向下連出鋸齒邊

跟我一起畫

賽ㄙㄞˋ 車ㄔㄜ

50年代,農人將除草機的引擎加以改裝,簡單車架加轉向組件,完成小型賽車,發展出現今小型賽車的規模。

① 大小圓形分開站

② 各圓中加小圓形

③ 一條弧線串兩圓

④ 弧形門罩加斜線

⑤ 橢圓尾翼長腳站

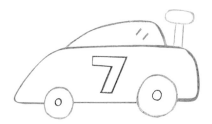

⑥ 幸運7畫在中間

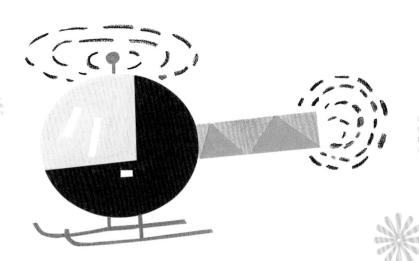

交通小知識

直ㄓ 升ㄕㄥ 機ㄐㄧ

伊戈爾·伊萬諾維奇·西科斯基，世界著名飛機設計師及航空制造創始人之一，世界航空作出相當多的功績。

① 一個大大的圓圈

② 圓上有窗加斜線

③ 圓下穿著滑雪板

④ 長方形上有小山

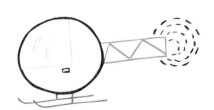

⑤ 畫上虛線一圈圈

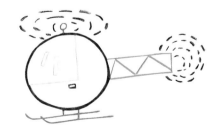

⑥ 頭有天線和虛線

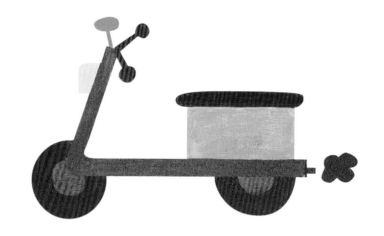

跟我一起畫

摩(ㄇㄛ˙) 托(ㄊㄨㄛ) 車(ㄔㄜ)

德國戴姆勒在1885年發明，經改進的汽油引擎裝到木製的兩輪車上，成了世界上第一輛摩托車。

① L字型上有方塊

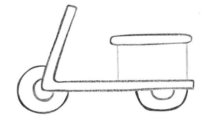

② 加上椅墊二圓輪

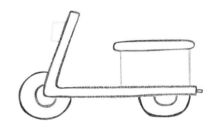

③ 左有車燈右排管

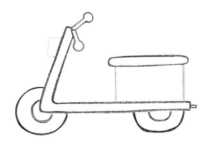

④ 兩隻手把像觸角

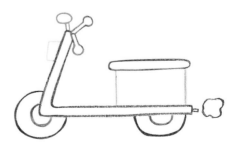

⑤ 上有鏡子後白煙

① 兩圓弧連成一起

② 下連圓弧像隻鷹

③ 畫上疊線一條條

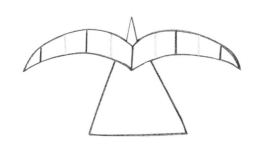

④ 上有尖角下三角

⑤ 外包個大三角形

跟我一起畫

淺ㄑㄢˇ 水ㄕㄨㄟˇ 艇ㄊㄧㄥˇ

美國最早發明潛艇者是萊克，透過酒瓶不沉的原理應用於潛水艇設計，而且中國人有此項發明的記錄。

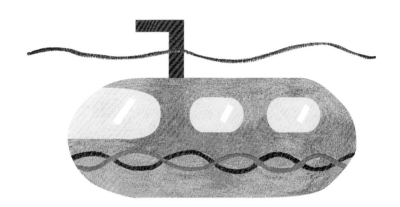

① 一個大大的橢圓

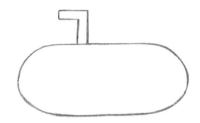

② 上頭插上彎吸管

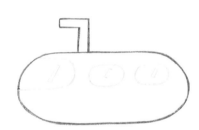

③ 畫上橢圓形小窗

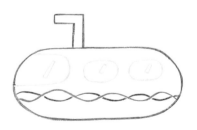

④ 兩條波浪交叉畫

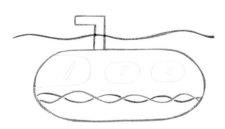

⑤ 潛在海中樂逍遙

交通小知識

大ㄉㄚˋ船ㄔㄨㄢˊ

世界上最大的大船並不是
鐵達尼號,而是在第二次
世界大戰結束時,德國建
造的古斯特洛夫號。

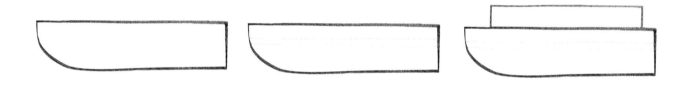

① 大長方形前弧線　　② 畫上兩條線直直　　③ 上有長扁扁船艙

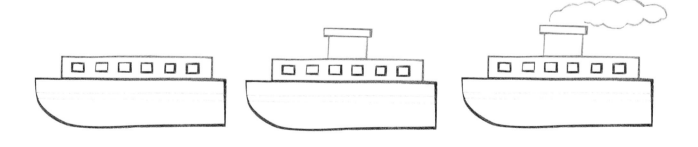

④ 加上六個大窗戶　　⑤ 一頂帽子蓋上頭　　⑥ 冒出白煙一朵朵

交通工具

跟我一起畫

火_{ㄏㄨㄛˇ} 車_{ㄔㄜ}

18世紀以前歷史上最早的「鐵路」出現在英國，是一種為了托運煤礦而設計的「有軌馬車」。

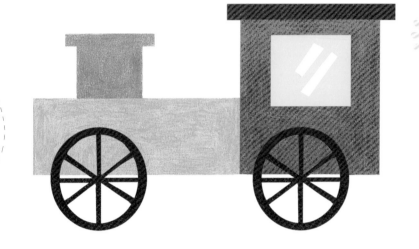

① 兩個小小的圓圈

② 圓內畫上米字線

③ 右邊直立長方形

 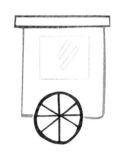

④ 畫上扁蓋和方窗

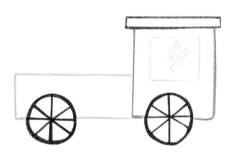

⑤ 左邊躺著長方形

⑥ 上面冒出小煙囪

交通小知識

雙ㄕㄨㄤ 層ㄘㄥ 巴ㄅㄚ 士ㄕ

1956年英國倫敦雙層巴士曾成了觀光客目光的焦點,但是過不了多久就將成為歷史了。

① 一圓兩圓分開站

② 小圓畫在大圓中

③ 方形長繩串起圓

④ 上有直線對半切

⑤ 下面有個長方門

⑥ 還有一塊塊小窗

跟我一起畫

堆高機、警車

不管倉庫貨物、魚貨市場、碼頭，都少不了堆高機的協助才能完成作業，即使在狹窄的地方也能前進到目標地。嗚咿～警察又開著車子出來巡邏了!車上擺著紅燈是有警示的作用。

① 一大一小的方形

② 上有方窗下圓輪

③ 細細長條上凸角

④ 凸角加上大L型

① 一個橢圓凸方塊

② 上端有燈閃啊閃

③ 方塊車窗和直線

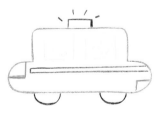

④ 加上兩個圓車輪

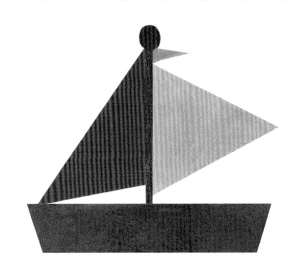

帆ㄈㄢˊ 船ㄔㄨㄢˊ

帆發明後，船售便能夠藉
著風力航行。可是，由於
風的方向和大小經常不是
固定的。

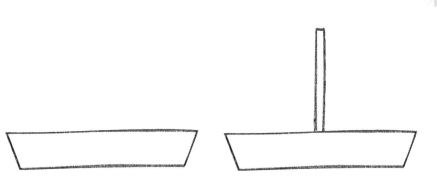

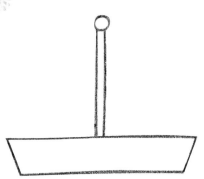

① 長條形上長下短

② 中間加入細長棒

③ 頂端加個小圓球

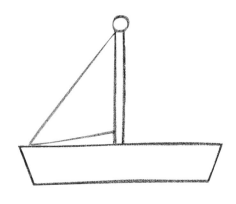

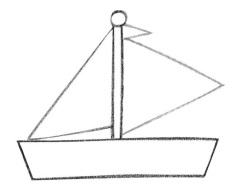

④ 左邊一片大三角

⑤ 右邊上小下又大

跟我一起畫

水尽 泥ㄋ 車ㄔ

轉～一直不停在旋轉的水泥車,是確保水、水泥能充分混合也避免在運送的過程中乾硬掉,還有旋轉的速度也有影響。

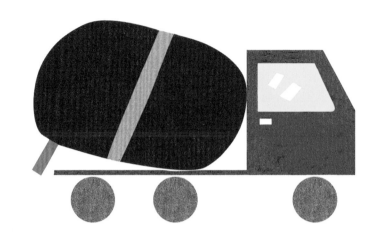

① 直線下有三個圓

② 方形車頭上缺角

③ 一條直線連兩端

④ 內有窗後有橢圓

⑤ 上有斜線後長管

交通小知識

休ㄒㄧㄡ **旅**ㄌㄩˇ **車**ㄔㄜ

休旅車是現在新型的汽車，而且又有周休二日，所以成為全家出遊的最好交通工具了。

① 畫上兩個小圓圈

② 各圓中加小圓形

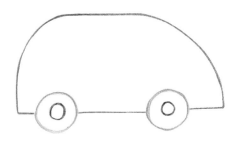

③ 大大半圓串兩圓

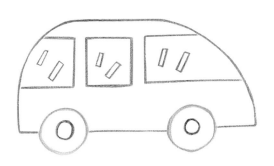

④ 三個窗戶加斜線

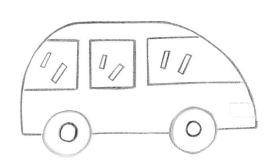

⑤ 前有黃色小方燈

跟我一起畫

溜ㄌㄧㄡ 冰ㄅㄧㄥ 鞋ㄒㄧㄝ

原先是以木條和冰刀結合
而成的，後來輪式溜冰
鞋，也因溜冰者需要而問
世。

① 直線下有四個圓

② 圓中各有四小圓

③ 右邊方形下缺角

④ 左邊方形連一起

⑤ 加上鞋帶蝴蝶結

飛ㄈㄟㄐㄧ機

飛機是萊特兄弟發明的，
世界上第一架飛機飛行
者-1 號，在北卡羅萊納州
成功的飛上天空，也開啟
了人類的飛行記錄。

① 上平下圓的長方

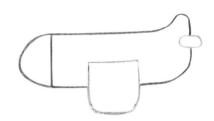

② 大大長形翹一邊

③ 前有半圓後橢圓

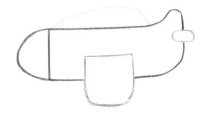

④ 彎彎曲線蓋上方

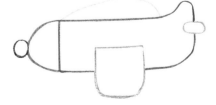

⑤ 前端有個小圓球

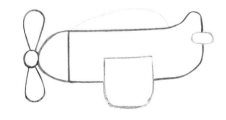

⑥ 加上兩顆大水滴

跟我一起畫

電ㄉㄧㄢ 聯ㄌㄧㄢ 車ㄔㄜ

電聯車等於通勤電車。因為加速性能佳和全部有冷氣，所以是上班族、學生族通勤的交通工具。

① 一條長長的直線

② 兩個菱角掛線上

③ 下有長長的方形

④ 加上小窗一塊塊

⑤ 斜斜虛線排一排

⑥ 一條直線疊上方

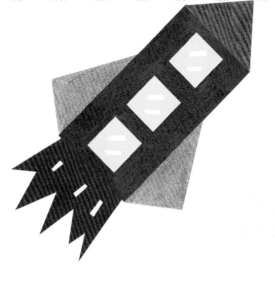

交通小知識

火 箭

在現今的火箭能飛到月球去，其實是靠著中國人所發明的火箭，而輾轉了許多年才有今日的成就。

① 一個直立長方形

② 三個方塊排中間

③ 頂端尖角連兩端

④ 左右各加三角形

⑤ 向下開花尖鋸齒

跟我一起畫

纜車

香港是最早的纜車,用燃煤蒸汽鍋爐和齒輪拖曳鋼纜行走。這樣方便與山上的人互相互動。

① 畫一個大大方形

② 左邊加上個窗戶

③ 右邊長形的小門

④ 頂端兩線往上伸

⑤ 加上一個小橢圓

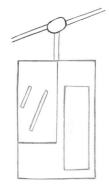

⑥ 一條直線串小圓

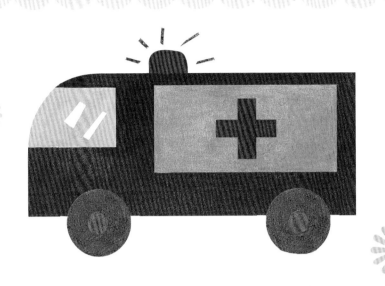

交通小知識

救ㄐㄧㄡˋ 護ㄏㄨˋ 車ㄔㄜ

救護車在執行任務的時候，常常會看到闖紅燈的現象。所以遇到救護車在快速的在馬路上奔馳時就要先讓一下。

① 兩個圓形分開站　　② 小圓畫在大圓中　　③ 一條直線串兩圓

④ 大大長方前弧線　　⑤ 畫上窗戶加長形　　⑥ 半圓紅燈和十字

 跟我一起畫

貨車

貨車是指裝載貨物的汽車,而且貨車的大小有關於載貨的重量來區分的。

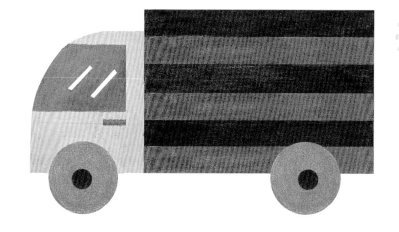

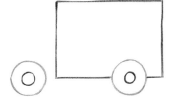

① 兩個圓形分開站

② 小圓畫在大圓中

③ 右邊直立長方形

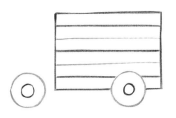

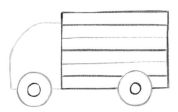

④ 幾條直線排排站

⑤ 左邊方塊頭圓圓

⑥ 畫上窗戶加手把

捷ㄐㄧㄝˊ 運ㄩㄣˋ

第一條地下鐵是英國倫敦所發明,也是21世紀捷運的前生。後來捷運就在台灣被稱為大眾運輸系統,行駛的方式除了地底下還有路上。

① 一根長條直又長

② 短短方腳站下方

③ 大大長方頭圓圓

④ 兩條直線分開畫

⑤ 大小窗戶一格格

⑥ 扁扁長形角圓圓

跟我一起畫

拖車

時常在路邊看到拖車正在拖吊路旁隨便亂停車的汽、機車，拖車的後面都一定會有一個大大的鉤子。

① 一條直線串兩圓

② 加上小圓立中間

③ 頭圓方塊缺一角

④ 畫上長方連一起

⑤ 疊上扁扁的長形

⑥ 短短直角尖鉤爪

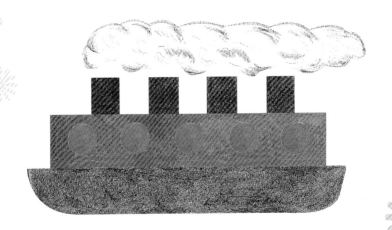

輪船 (ㄌㄨㄣˊ ㄔㄨㄢˊ)

美國在1807年富爾登設計的明輪船，造成輪船時代的來臨，也促近向外海追求列強殖民時代。

① 扁扁長方兩頭圓

② 上有長扁扁船艙

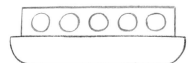

③ 畫上五個小圓窗

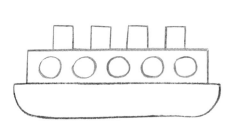

④ 蓋上四個長方形

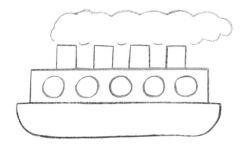

⑤ 冒出白煙像雲朵

 跟我一起畫

潛ㄑㄧㄢˊ 艦ㄐㄧㄢˋ

潛艦的研發起於第二次世界大戰，是有戰略性、嚇阻性的軍事武器。而發展到至今將成為具有危險的軍事設備之一。

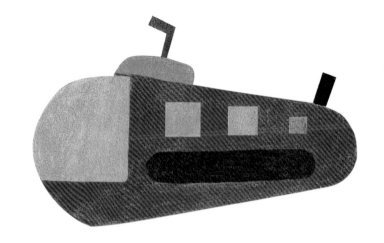

① 前大後小的橢圓

② 加上大小的窗戶

③ 扁扁橢圓窗下方

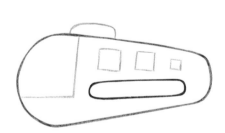

④ 頭上冒出半圓弧

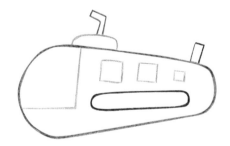

⑤ 彎彎吸管後長方

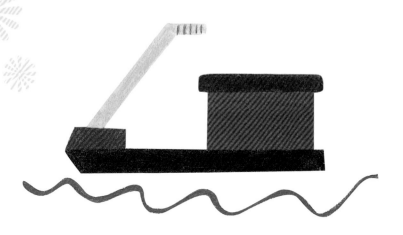

交通小知識

水 上 摩 托 車

用了浮力、馬達使得有前進的作用,所以每當夏天時總是會吸引許多人來玩。

① 扁扁長方斜一角

② 疊上斜角小長方

③ 一根吸管長又彎

④ 一邊方塊加椅墊

⑤ 騎在海上樂逍遙

跟我一起畫

風ㄈ 帆ㄈ 船ㄔ

歐洲各國在15世紀長期戰征後，因民生、國防的需要積極向外貿易，也因此風帆船偏重性能、實用性的提昇。

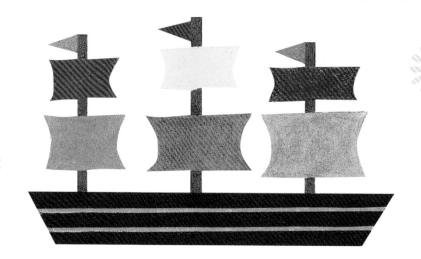

① 上寬下窄的長方

② 畫上三條直直線

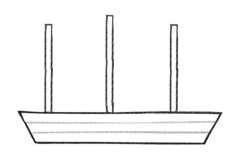

③ 三根長棒直又長

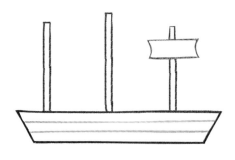

④ 長方兩邊向內凹

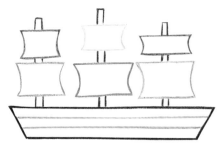

⑤ 一二三四五六片

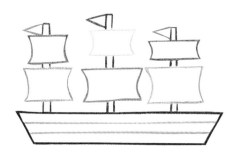

⑥ 頂端各有三角形

交通小知識

越野車

越野車主要跑歧嶇不平的道路,但是現在也有用來行駛一般的街道上。這種車身會較高點,重量也會較輕些。

① 畫上兩個小圓圈

② 一條直線兩半弧

③ 長長方形缺一角

④ 兩個窗戶加斜線

⑤ 前方燈後圓輪胎

跟我一起畫

牙刷
牙膏

吃完飯後，一定要養成習
慣去刷牙。但是牙刷、牙
膏的種類不同，只要有好
的刷牙方式就有一口好牙
齒。

① 小長方加大長方　② 下有短短方腳站　③ 畫上蓋子立中間　④ 粉紅標籤黏上色

① 上有三角下長方　② 尖角上有短棒子　③ 尖尖小山和按鍵　④ 擠一條白白牙膏

① 一根長棒直又長

② 上面畫尖尖小山

③ 擠一條白白牙膏

電ㄉㄧㄢˋ 風ㄈㄥ 扇ㄕㄢˋ

呼～好涼喔！開著電風扇
吹著微微的涼風，來去休
息一下睡個午覺吧！

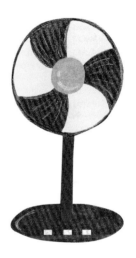

① 一個大圓包小圓

② 向外彎出圓弧線

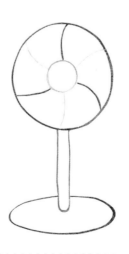

③ 長直棒立橢圓上

④ 加上三個方形鈕

跟我一起畫

毛ㄇㄠˊ 線ㄒㄧㄢˋ

毛線是從綿羊的毛製作出來的，不同的製作會有不同的樣式。而且毛線的原色是白色的之後在加以染色，就有許多不一樣的顏色了。

① 一個大大的圓球

② 內有交叉的弧線

③ 波浪毛線溜出來

① 兩個小圓加長棍

② 交叉直線的網子

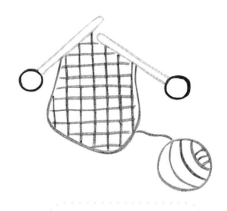

③ 旁邊加個毛線球

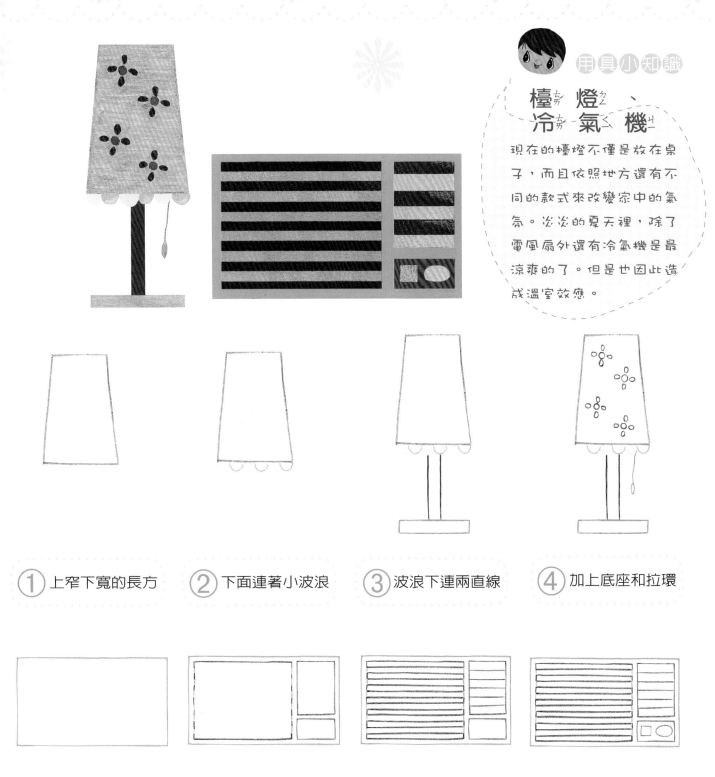

檯ㄊㄞ 燈ㄉㄥ、
冷ㄌㄥ 氣ㄑㄧ 機ㄐㄧ

現在的檯燈不僅是放在桌子,而且依照地方還有不同的款式來改變家中的氣氛。炎炎的夏天裡,除了電風扇外還有冷氣機是最涼爽的了。但是也因此造成溫室效應。

① 上窄下寬的長方

② 下面連著小波浪

③ 波浪下連兩直線

④ 加上底座和拉環

① 一個大大的方塊

② 包起大中小方形

③ 方形上有疊疊線

④ 還有圓鈕和方鍵

 跟我一起畫

果ㄍㄨㄛˇ 汁ㄓ 機ㄐㄧ

將各種的水果放入果汁機中，打一打，就有一杯既美味又清涼的果汁喝。

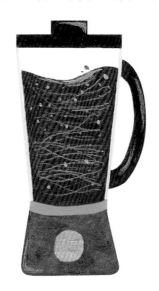

① 長方形中凸一塊

② 兩端向下畫直線

③ 底下加上兩弧線

④ 像馬蹄的大底座

⑤ 小圓鈕上兩疊線

⑥ 加上手把和波浪

水壺

用來裝冷開水的水壺是每個家中都會有的,而且水壺的外觀也可以依著個人喜好有不同的改變。

① 方形上窄下又寬

② 半圓弧連起兩端

③ 小小圓球黏上方

④ 直線連起兩斜線

⑤ 右邊彎出大手把

⑥ 畫上美麗的衣裳

帽子

頭髮亂糟糟時戴上帽子，
既可以遮掩又有新造型。
圓邊的帽子、鴨嘴帽..等
都是不錯的打扮。

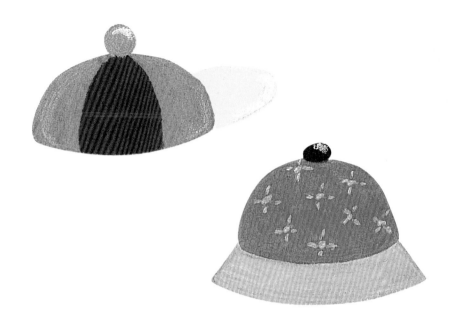

① 一個大圓切對半

② 頭頂加個小圓球

③ 頂點放射彎弧線

④ 一邊加個半圓弧

① 一個大圓切對半

② 向外加上短直線

③ 大大弧線兩端連

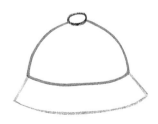

④ 頭頂加個小圓球

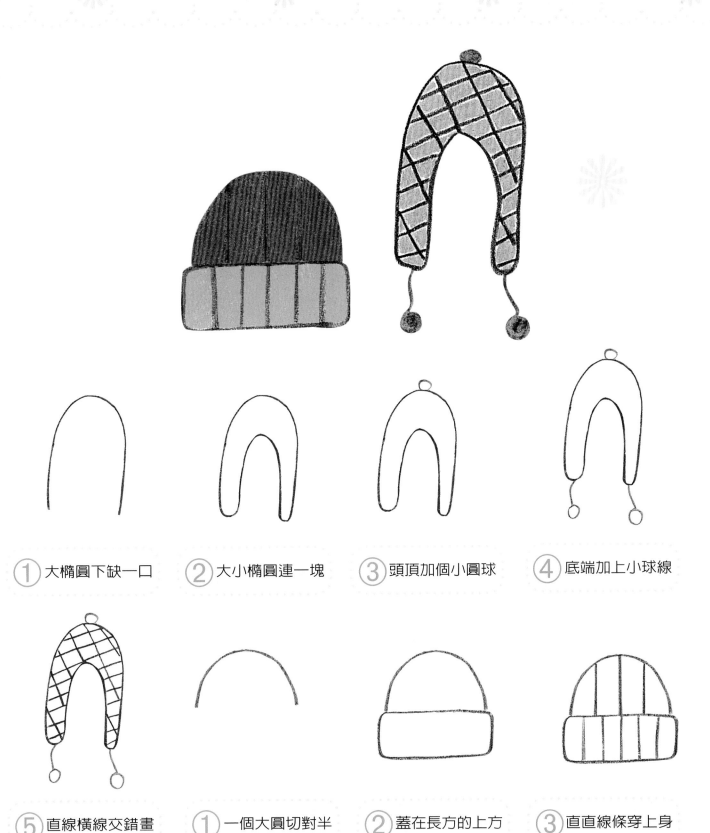

① 大橢圓下缺一口

② 大小橢圓連一塊

③ 頭頂加個小圓球

④ 底端加上小球線

⑤ 直線橫線交錯畫

① 一個大圓切對半

② 蓋在長方的上方

③ 直直線條穿上身

電ㄉㄧㄢˋ 視ㄕˋ

電視是利用無線電把人像、物品、景色傳播至遠處,供給我們娛樂與欣賞。

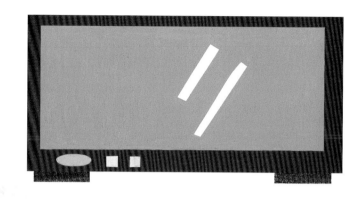

① 大小方形疊一起

② 一個圓和兩方塊

③ 伸出兩隻方方腳

浴ㄩˋ 缸ㄍㄤ

好累喔!在浴缸中泡個泡泡澡,一天的疲勞都沒了。

① 上寬下窄兩頭圓

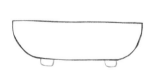

② 短短方腳站兩邊

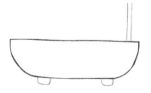

③ 綠色柱子直又長

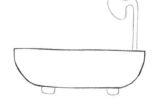

④ 一個袋子兩端連

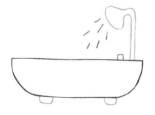

⑤ 短短虛線水龍頭

用具小知識

吸ⓘ 塵ⓣ 器ⓠ

吸～地板上的細小東西吸
的一乾二淨就是吸塵器
了，雖然會有些噪音但是
媽媽卻常常使用來家中打
掃。

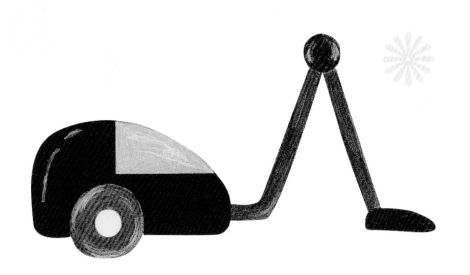

① 大圓小圓疊一起

② 香菇頭上有小窗

③ 一端長出長吸管

④ 頂端加個小圓球

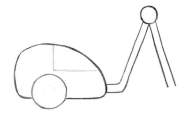
⑤ 圓球旁伸出吸管

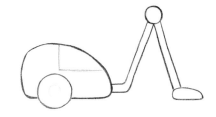
⑥ 扁蛋型的小吸盤

生活用品

雨傘

嘩啦啦～下雨了，將一把把的雨傘打開來吧！喔～雨停了，在把雨傘一支支的收起來。

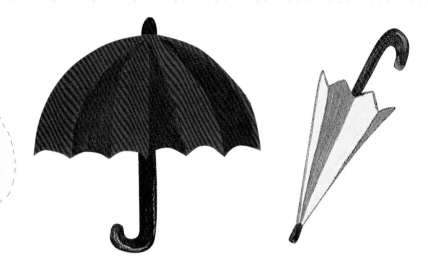

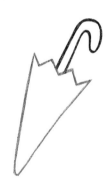

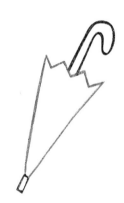

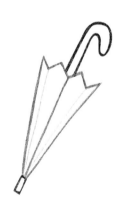

① 斜斜三角鋸齒邊　② 上端冒出小倒勾　③ 下端伸出小尖角　④ 從上到下放射線

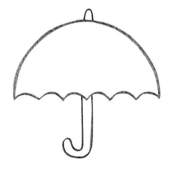

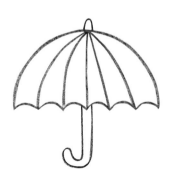

① 一個大大的半圓　② 兩端連起小波浪　③ 長長掛鉤和尖頂　④ 頂點向外彎弧線

用具小知識

電ㄉㄧㄢˋ 子ㄗˇ 鍋ㄍㄨㄛ

電子鍋是現今最常用的煮飯工具。它不僅只有煮飯而以,裡頭的功能也比較多。

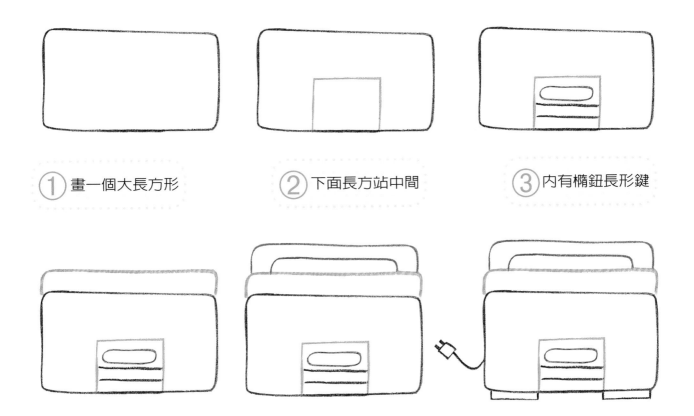

① 畫一個大長方形

② 下面長方站中間

③ 內有橢鈕長形鍵

④ 頂端加蓋扁長方

⑤ 大大手把放上頭

⑥ 加上底座和插頭

生活用品

跟我一起畫

電ㄉㄧㄢˋ 鍋ㄍㄨㄛ

紅紅的古早電鍋是每個家中都曾經使用過的，到現在個大賣場、商品店都能看得到。

① 上寬下窄的長方

② 內有方形和橢鈕

③ 頂端長出尖尖角

④ 小小蹄腳補缺口

⑤ 扁扁方腳當底座

⑥ 從旁沿出插頭線

用具小知識

扇子

自從有電風扇、冷氣讓扇子漸漸的從人群中給遺忘了,但是扇子可是陪過我們走過好幾世紀的生活物品。

① 兩條直線交叉放

② 連弧兩端上中下

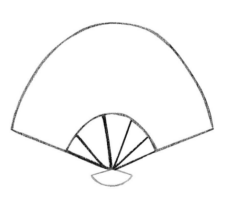

③ 交點向上放射線

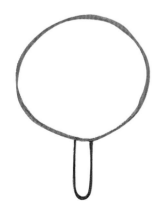

① 橢圓下有個長棒

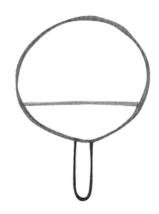

② 一條直線畫下方

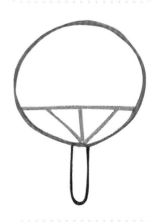

③ 棒子向上放射線

跟我一起畫

吹風機

吹風機最常在洗玩頭後出現，溫溫的風可以將我們溼溼的頭髮吹乾。另外，吹風機的功能也有別種的用法。

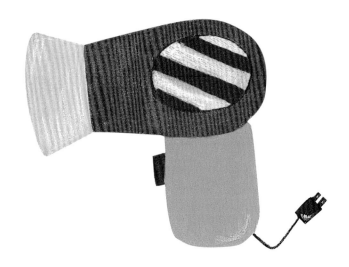

① 左寬右窄的長方

② 胖胖橢圓右邊連

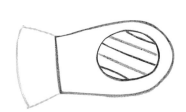

③ 加上小圓加斜線

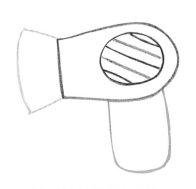

④ 長長橢腳站底端

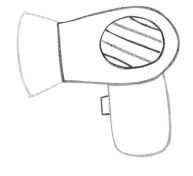

⑤ 手把旁有小方鈕

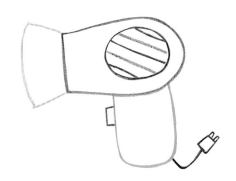

⑥ 彎曲線條和插頭

用具小知識

枕ㄓㄣˇ 頭ㄊㄡˊ

要睡覺的時候總不會忘記枕頭。花花綠綠不同款式的枕頭，依照著想像力畫出自己所喜愛的枕頭吧！

① 畫一個大長方形　② 二邊波浪上斜線　① 大長方形四邊擠　② 加上兩旁直線條

① 畫一個大長方形　② 一朵大雲包起來　① 畫一個扁扁橢圓　② 兩端各有波浪花

a.原子筆

跟我一起畫

筆ㄅㄧˇ

筆的種類有很多一般鉛
筆、自動鉛筆、原子
筆..等等,這些都影響到
人與人之間書寫的便利。

① 一條長形上凸角

b.自動鉛筆

② 下有尖尖的三角

③ 三角尖冒黑短線

① 小小橢圓接長柱　② 一邊加上細長形　③ 下端長柱方又直　④ 扁扁方形站下方

c.鉛筆

① 兩條直線邊相連　② 圓弧波浪連兩端　③ 沿伸長柱方又直

④ 上下直線兩相連　⑤ 下面加個大圓弧　⑥ 上面冒出黑短線

生活用品

跟我一起畫

電話

自從電話的發明方便了人與人之間溝通的橋樑，現在只要按一按就能很快的與人聯繫了。

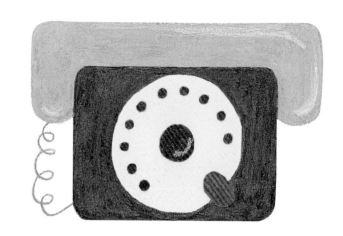

○

① 畫一個小小圓形

② 大圓形下有缺角

③ 缺口加上小橢圓

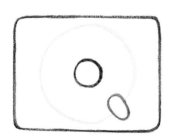

④ 用大方形包起來

⑤ 頂端加個大手把

⑥ 加上小圓捲捲條

用具小知識

電腦

電腦原本只是計算機。但因科技發達美國在20世紀初時將體積龐大、耗電高的機器，發明成既輕便又容易操作的電腦。

① 畫上一個長方形

② 內加上兩斜直線

③ 大長方形包外圍

④ 兩條短線立中間

⑤ 壓在扁扁長方形

⑥ 方塊按鈕相對應

① 上窄下寬的長方

② 方塊按鍵排排站

① 畫上一個橢圓形

② 直線中間橫切半

③ 上下直線再切半

④ 彎曲線條跑出來

跟我一起畫

刀ㄉㄠ 具ㄐㄩ 組ㄗㄨ

媽媽每天在廚房煮著愛心飯時，最不可缺少的是刀具組。

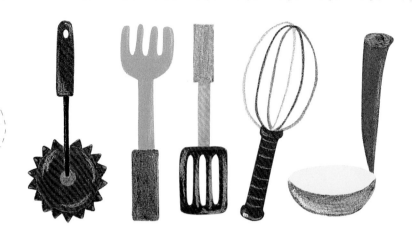

a. 滾輪鋸齒

① 長條形上加小圓　② 直長棒前接小圓　③ 一個大圓繞小圓　④ 圓圓鋸齒圍著繞

b. 大叉子

① 畫一個扁長方形　② 兩條直線往上伸　③ 半圓朝上兩邊開　④ 一凹一凸當頭蓋

c.鏟子

① 畫一個扁長方形　② 底下長棒直又長　③ 加上方塊立中間　④ 內有三個扁橢圓

d.打蛋器

① 畫一個扁扁橢圓　② 三個橢圓交疊畫　③ 兩條直線接小圓

e.杓子

① 畫個斜斜小橢圓　② 左右弧線往下彎　③ 加上一個橢圓形　④ 兩端連成半弧圓

生活用品

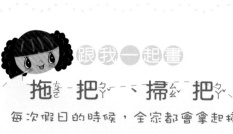

跟我一起畫

拖把ㄊㄨㄛ ㄅㄚˇ、掃把ㄙㄠˇ ㄅㄚˇ

每次假日的時候，全家都會拿起掃把來掃地、用拖把來拖地板。

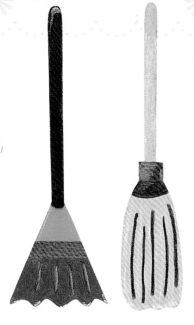

① 一根長棒直又長

② 短短三角站中間　③ 左右各加短直線　④ 小小波浪兩端連　⑤ 加上短短的直線

① 一根長棒直又長　② 畫上方形扁又小　③ 加上一個小袋子　④ 左右兩端半弧線

用具小知識

大ㄉㄚˋ 包ㄅㄠ 包ㄅㄠ

大大的包包裡頭能裝滿好多的東西,能裝書本、物品...等。想想還能裝些什麼呢?

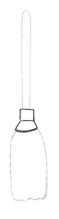

⑤ 小小波浪兩端連　　⑥ 長長直線拖把中

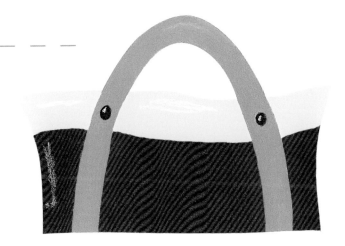

① 二條弧線連直線　② 大大方形連二端　③ 波浪弧線疊上去　④ 再加二個小圓環

時鐘

滴答～一天的時間都全靠著時鐘才能了解現在幾點了。

① 兩疊方塊中小圓　② 上下左右加小圓　③ 三角箭頭指方向　④ 頂端加上扁長方

① 兩個圓圈疊一起　② 小小圓形畫中間　③ 上下左右加小圓　④ 直線三角上下指

用具小知識

麥ㄇㄞˋ 克ㄎㄜˋ 風ㄈㄥ

啦～美妙的音樂從麥克風中傳送出來，麥克風的頭不僅是圓的也有方的..

⑤ 香菇T角頭上長
⑥ 兩個方腳站下方

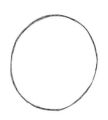

① 畫一個大大圓形
② 兩條直線平行躺
③ 下端長柱直直放
④ 橢圓方鍵捲捲線

跟我一起畫

娃娃車

要帶著小寶寶到外玩耍時，都會將寶寶放在娃娃車上。

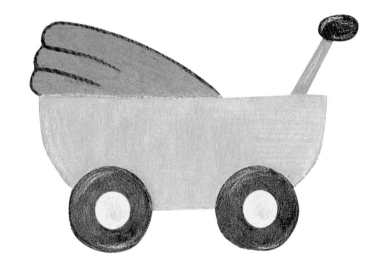

① 兩個大圓包小圓

② 半圓弧線串兩圓

③ 兩端點連一直線

④ 右邊直線接橢圓

⑤ 向後拋出圓弧線

⑥ 向下連出波浪邊

鞋（ㄒㄧㄝ）子（˙ㄗ）

將一隻鞋子學會後，另外一隻也就比較容易上手了。

① 一條扁扁長方形

② 右邊畫上一直線

③ 大小半圓連兩邊

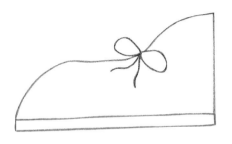

④ 蝴蝶結掛在中間

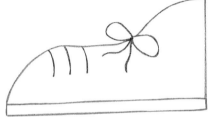

⑤ 旁有三條短線疊

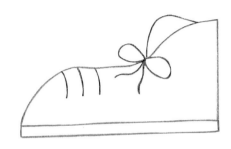

⑥ 上端拋出半圓線

撒水器

陽台上的花都是要用撒水器來澆花，這樣才不會弄傷美麗的花也比較好控制水的流量。

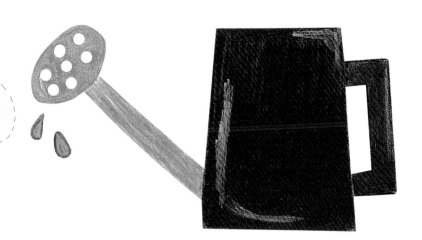

① 上窄下寬的長方

② 右邊立個大把手

③ 左邊直線往外長

④ 蓋上一個橢圓形

⑤ 畫出幾個小圓圈

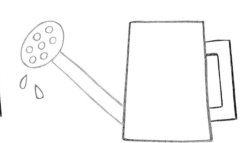

⑥ 撒出兩滴小水珠

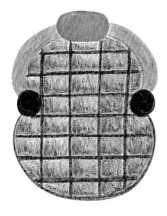

用具小知識

皮 ㄆㄧˊ 包 ㄅㄠ

現在每個人手上都有的物品是皮包，大大小小、花花綠綠的陪著我們渡過忙碌的一天。

① 二個小圓弧線連

② 頂端中有個橢圓

③ 從橢圓連到小圓

④ 小圓下連大半圓

⑤ 直線橫線交錯畫

① 方形內有小橢圓

② 直線連邊與橢圓

③ 波浪緞帶兩端連

跟我一起畫

衣 服

漂漂亮亮的衣服是每個人
最注重的地方。

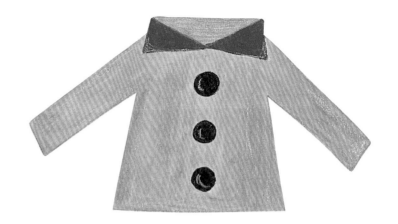

① 兩個三角一端疊

② 上方直線兩角連

③ 左邊長方缺一口

④ 右邊長方缺一角

⑤ 大大方形兩端連

⑥ 三個小圓上下排

裙子、襪子

漂漂亮亮的衣服是每個人最注重的地方。在穿鞋子之前,都會要先穿襪子,這樣既可以防滑又可以防止細菌滋生。

① 畫個扁扁長方形　② 二邊向外斜斜線　③ 一條波浪連二端

④ 條條直線裙上疊

① 畫一個扁長方形　② 襪子形狀兩端連　③ 半圓弧線加上去　④ 直直線條穿上衣

快樂塗鴉畫-4

生活萬物

出版者	新形象出版事業有限公司
負責人	陳偉賢
地址	台北縣中和市235中和路322號8樓之1
電話	(02)2927-8446　(02)2920-7133
傳真	(02)2922-9041
圖・文	林怡騰
總策劃	陳偉賢
執行企劃	黃筱晴
製版所	興旺彩色印刷製版有限公司
印刷所	利林印刷股份有限公司

總代理	北星圖書事業股份有限公司
地址	台北縣永和市234中正路462號5樓
門市	北星圖書事業股份有限公司
地址	台北縣永和市234中正路498號
電話	(02)2922-9000
傳真	(02)2922-9041
網址	www.nsbooks.com.tw
郵撥帳號	0544500-7北星圖書帳戶
本版發行	2006 年 9 月　第一版第一刷
定價	NT$280元整

行政院新聞局出版事業登記證 / 局版台業字第3928號

經濟部公司執照 / 76建三辛字第214743號

生活萬物 / 林怡騰文圖 . -- 第一版 . -- 台北

縣中和市：新形象/2006[民95]

面：　　公分 -- (快樂塗鴉畫：4)

注音版

ISBN 957-2035-81-9 (平裝)

ISBN 978-957-2035-81-8 (平裝)

1. 兒童畫　2.勞作

947.47　　　　　　　　　　95013347